:: 책머리에

요즘은 컴퓨터와 휴대 전화 등 첨단 기기의 발달로 글씨를 쓸 기회가 매우 적습니다. 하지만 글씨 쓰기는 두뇌 개발, 치매 예방, 정신 수양은 물론 머릿속 생각을 정리하는 데에도 큰 도움을 줍니다. 기계의 노예가 되어 가는 현대인에게 권장할 만한, 참으로 미덕이 많은 활동이지요. 대입 논술 시험에서 손글씨를 요구하는 것도 깊은 속내가 있을 것입니다.

이 책은 손으로 직접 쓴 모범 손글씨로 한글 쓰기의 기초를 탄탄히 다진 다음, 문장을 충실히 연습하도록 엮었습니다.

모음자, 자음자, 글자, 문장의 순서로 기초부터 차근차근 공부하고, 정자체와 함께 흘림체도 익힙니다. 문장은 가로쓰기와 세로쓰기를 모두 익힙니다.

붓글씨 서법도 차근차근 익힐 수 있습니다.

또한 세계의 명언(名言)과 우리나라 명가의 가훈(家訓)을 따라 쓰며 진한 감동과 교훈을 느끼도록 하였습니다.

부록으로 지방(紙榜) 쓰기, 혼례(婚禮)/상례(喪禮) 봉투 쓰기, 각종 생활 서식(書式)을 수록하여 실생활에 유용하게 쓰이도록 배려하였습니다.

바르고 아름다운 글씨체는 좋은 교본과 꾸준한 노력만 있으면 누구라도 쉽게 익힐 수 있습니다.

모쪼록 이 책을 통해 단정하고 품위 있는 글씨체를 갖게 되기를 바랍니다.

-펜글씨공방-

:: 차 례

ㅏ	ㅑ	ㅓ	ㅕ	ㅗ
ㆍ점은 세로획의 $\frac{1}{3}$보다 아래쪽에 긋되, 마무리 부분에 주의.	二는 ㅣ를 3등분한 위치에, 두 점의 방향을 다르게 하여 긋는다.	ㆍ점은 세로획의 한가운데쯤에 긋되, 시작과 마무리 부분에 주의.	二는 서로 싸 안은 듯 긋는다.	ㅣ는 가로획의 한가운데보다 $\frac{1}{3}$정도 오른쪽에 긋는다.

ㅛ	ㅜ	ㅠ	ㅐ	ㅔ
왼쪽 ㅣ는 오른쪽 ㅣ보다 짧게 긋는다. 앞의 점이 가로획의 한가운데쯤에 오도록 한다.	ㅣ는 가로획의 $\frac{1}{3}$정도 오른쪽에 직선으로 긋는다.	오른쪽 ㅣ는 왼쪽 ㅣ보다 길게 직선으로 긋는다. ㅣ이 가로획의 한가운데쯤에 오도록 한다.	ㅡ는 두 세로획 한가운데 지점에 긋는다.	ㅡ는 두 세로획 한가운데 지점에 긋는다.

괴	괴	ㅘ	ㅘ	거	거	계	계
ㅣ는 가로획 한가운데 긋는다.		2획의 가로획은 거의 수평이 되게 삐친다.		ㅣ는 가로획 가운데에.		○부분 간격에 주의.	

배우고 익히자
학문과 기술을

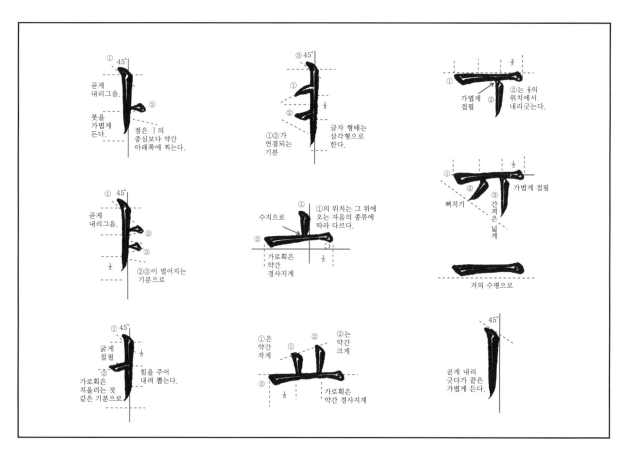

가 ㄱ	고 ㄱ	나 ㄴ	노 ㄴ	다 ㄷ
ㅏ, ㅑ, ㅓ, ㅕ에 쓰임. ㄱ은 너무 크지 않게.	가로 방향에서 펜을 대어 ↓방향으로 뽑는 기분. △부분은 너무 각지지 않게.	ㅏ, ㅑ에 붙일 때 쓰인다. ㅓ, ㅕ에는 ㄴ 삐침을 짧게.	△부분의 끝이 약간 들리도록 쓴다. ㅗ, ㅛ에 씀.	ㄴ과 같은 요령.
ㄱ	ㄱ	ㄴ	ㄴ	ㄷ

도 ㄷ	라 ㄹ	로 ㄹ	마 ㅁ	바 ㅂ
첫째 획은 위로 휘게. ㄴ은 각지지 않게.	ㅓ, ㅕ에 쓰일 때는 삐침을 짧게. ◦부분 사이를 고르게.	◦부분 간격이 같게. ㅗ, ㅛ에 쓰임.	아래가 좁지 않게. ◌ 부분의 접필에 주의.	필순에 맞게 쓰고, 아래는 좁지 않게.
ㄷ	ㄹ	ㄹ	ㅁ	ㅂ

6 집중 연습 한글 손글씨 완성

사 ㅅ	서 ㅅ	아 ㅇ	쟈 ㅈ	초 ㅊ
ㅗ,ㅛ,ㅜ,ㅠ에는 더욱 활짝 펴서 쓴다.	ㅓ,ㅕ에 붙일 때 쓴다. ㅣ은 아래로 내린다.	동그라미를 그리는 기분으로 쓴다.	ㅑ,ㅕ에만 쓰임. ㅗ,ㅛ에는 활짝 펴서 쓴다.	ㅗ,ㅛ에만 쓴다.
ㅅ	ㅅ	ㅇ	ㅈ	ㅊ

체 ㅊ	카 ㅋ	코 ㅋ	타 ㅌ	토 ㅌ
ㅓ,ㅕ에만 쓴다.	삐치는 획을 속에 넣는다.	ㄱ과 같으나 가운데 가로 긋기가 다름.	ㅑ,ㅕ에 쓰인다. ㅇ부분 간격에 주의.	첫번째 획은 위로 휘게, ㅇ부분 간격에 주의.
ㅊ	ㅋ	ㅋ	ㅌ	ㅌ

파	표	포	표	하	ㅎ	까	끼	꼬	끼
△부분 붙이지 않는다. ㅏ,ㅑ에만 쓴다.		ㅗ,ㅛ에 씀. △부분 붙이지 않는다.		간격 고르게, ㅎ 중심에 주의.		앞의 것을 작게. ㅏ,ㅑ에만 쓴다.		ㅗ,ㅛ에 쓴다.	

표		표		ㅎ		끼		끼	

따	뜨	또	뜨	빠	뻬	마	바	야	샤
ㅏ,ㅑ에만 쓴다.		ㅗ,ㅛ에 쓴다.		앞의 ㅂ보다 뒤의 ㅂ을 약간 크게 쓴다.		ㅁ과 ㅏ의 간격에 주의하고, ㅏ의 점은 ㅁ의 밑부분과 거의 수평으로 긋는다.		ㅑ의 점은 ㅇ에 중심을 잡아 위아래로 찍는다.	

뜨		뜨		뻬					

더 러	져 처	소 조	무 푸	류 휴
ㅓ의 아래위 길이가 거의 같으나, 아래가 위보다 약간 긴 기분으로 쓴다.	ㅅ, ㅈ, ㅊ이 ㅓ, ㅕ에 붙을 때는 ○부분을 세워서 찍고 ㅕ의 점은 ㄹ의 모양으로 한다.	ㅅ, ㅈ, ㅊ이 ㅗ, ㅛ에 붙을 때는 활짝 펴서 쓴다. ㅗ의 ㅣ는 중심을 잡아 내리그으며, ㅡ는 대체로 왼편이 좀 길게 쓴다.	ㅜ에서 ㅣ는 글자의 중심보다 약간 오른쪽에 긋는다.	ㅠ의 앞삐침은 짧게 하되 너무 휘어지지 않게 하고, ㅠ의 ㅣ는 밑으로 곧게 내리그어 글자를 안정시킨다.

드 프	애 재	메 처	의 희	쇄 돼
ㄷ과 ㅡ의 간격은 ㄷ의 크기만큼 띄우며, 너무 가깝게 쓰지 말 것.	○부분의 간격을 고르게 쓴다.	○부분의 간격을 고르게 쓴다.	가로획은 오른쪽으로 약간 들리게 삐치며, ①②의 간격은 거의 비슷하게 쓴다.	ㅗ의 가로획을 약간 들리게 쓰고, 글자 전체의 세로 간격을 고르게 한다.

워 취	싸 째	쪼 쭈	까 깨	벽 락
ㅜ의 2획 삐침은 길지 않게, ◌부분의 위치에 주의하고, ㅓ에서 ㅣ는 위가 약간 길도록 쓴다.	ㅆ의 오른쪽 ㅅ은 조금 크게 쓰고 ㅗ, ㅛ, ㅜ, ㅠ에는 대등한 크기로 쓰되 동떨어지지 않게 쓴다.	ㅆ과 같은 요령이나, ㅉ의 크기와 ㅗ와의 간격에 주의한다.	①보다 ②를 크게, ②는 조금 낮추고 길게 하여 두 ㄱ의 방향을 변화시킨다.	ㄱ을 윗몸의 오른쪽에 맞추어 꺾되 길지 않게 쓴다.

만 한	연 묻	돓 릁	봄 숨	답 랍
ㄴ의 크기와 위치가 중요하며, ㄴ의 끝이 아래로 처지지 않도록 쓴다.	ㄷ받침은 ㅇ의 크기와 대등하게, 오른쪽은 위의 세로획과 가지런히 되도록 쓴다.	ㄹ받침은 앞의 ㄷ받침과 같은 요령으로 쓰며 글자가 길어지기 쉬우므로 가깝게 쓰되, ㅇ부분의 간격이 고르도록 쓴다.	위아래의 ㅁ을 같은 크기로 하고, ㅇ부분의 간격은 같으며 중심을 잘 잡을 것.	ㅂ의 아래를 좁히지 않으며, ㅏ의 세로획에 맞춘다.

공 종	잣 붓	잇 젓	불 맡	닢 숲
ㅇ의 크기에 유의하고, 중심을 맞출 것. ㄱ의 오른쪽에 ㅇ의 오른쪽을 맞추는 요령.	ㅅ받침이 위축되지 않도록 늘씬하게 쓰고, 점은 긴 점으로 하여 전체의 안정을 기할 것.	ㅅ받침 때와 같은 요령이나, 너무 길어지지 않도록 할 것.	ㅌ받침은 ㄹ받침 때와 같은 요령으로 쓰며, ㅇ부분의 간격이 모두 고르도록 한다.	ㅍ받침의 2,3획은 나란히 세우고 4획은 너무 길지 않도록 주의한다.

좋 놓	많 앉	없 값	
중심을 잘 맞추고 전체가 길어지지 않도록 써야 한다.	ㄴ을 짧게 쓰고, ㅎ은 ㄴ에 맞추어 쓸 것. ㄵ에서도 ㄴ을 작게 하여 서로 닿지 않게 한다.	ㅂ을 약간 기울이듯 쓰고, ㅅ의 점은 길게 한다. ㅄ은 윗몸보다 넓어지지 않게 쓴다.	창조하자 새역사를

가	가	가				가, 갸에 쓴다. 붓을 들어 꺾어서 차차 붓을 들면서 방향을 정하여 삐친다.
갸	갸	갸				
거	거	거				② ① ③ 뗀다. 점의 위치에 주의
겨	겨	겨				
개	개	개				거, 겨에 쓴다. ① 방향에 주의 ② 가늘게 꺾는다. ③
계	게	게				
괴	괴	괴				③ ① 가늘게 ② 약간 뗀다.
체	체	체				
고	고	고				고, 교 또는 받침 ㅡ와 ㅣ의 연결로 생각하여 쓴다.
교	교	교				
구	구	구				수직으로 짧게 ① ② ③ ②획은 약간 왼쪽으로
규	규	규				
나	나	나				나, 냐 등에 쓴다. 굵게 붓을 들고 꺾는다. 수평보다 약간 치킨다.
너	너	너				

내	내	내						① ② 수평점 가늘게 깊게 접필 점찍는 위치에 주의
네	네	네						너, 녀, 네 등에 쓴다. 짧게 수평보다 약간 치킨다.
뇌	뇌	뇌						
뉘	뉘	뉘						① ③ 삐친점 뗀다 약간 치킨다.
노	노	노						
뇨	뇨	뇨						노, 뇨, 누, 뉴에 쓴다. 굵어지지 않도록 붓돌림에 주의
누	누	누						
뉴	뉴	뉴						② ① ①획과 ②획을 붙인다. ①획의 크기는 그 위에 오는 ㄱ, ㄷ, ㄹ 등에 따라 달라진다.
다	다	다						
더	더	더						① 짧게 긋고 ② 약하게 접필 수평보다 약간 높게 치킨다.
데	데	데						
대	대	대						③ 접필에 유의 ① ② ④ 수평점 깊게 접필
되	되	되						
뒤	뒤	뒤						

도	도	도						약간 무겁게 접필 짧게 삐쳐 올리기
됴	됴	됴						삐침점 약간 치킨다.
두	두	두						ㅡ와 ㄴ을 붙여서 쓴다.
듀	듀	듀						삐치지 않도록 ㄷ과 ㅗ사이를 약간 뗀다.
라	라	라						비스듬히 수평보다 약간 치킨다. ①②③ 선이 평행되게 쓴다.
러	러	러						접필 깊게 접필
려	려	려						
래	래	래						
레	레	레						
례	례	례						
뢰	뢰	뢰						
로	로	로						짧게 삐쳐 올리기
료	료	료						
류	류	류						

마	마	마					
머	머	머					
며	며	며					
매	매	매					
뫼	뫼	뫼					
뮈	뮈	뮈					
모	모	모					
묘	묘	묘					
무	무	무					
뮤	뮤	뮤					
바	바	바					
버	버	버					
벼	벼	벼					
배	배	배					

러 뗀다

ㄹ 간격에 주의 삐쳐 올리지 않는다.

로 간격에 주의

ㅁ 약간 뗀다. 가볍게 접필

마 ① ② ③ ④ ⑤ 점의 위치에 유의 수평이 되게 한다.

ㅁ 약간 뗀다. 굵게 접필 닿는 듯 마는 듯

모 접필

베	베	베					
븨	븨	븨					
보	보	보					
뷰	뷰	뷰					
사	사	사					
샤	샤	샤					
서	서	서					
셔	셔	셔					
새	새	새					
세	세	세					
소	소	소					
쇼	쇼	쇼					
수	수	수					
슈	슈	슈					

쇠	쇠	쇠					순
쇄	쇄	쇄					
아	아	아					입필 방향 ① ㅇ ② 두 번 또는 한 번에 쓴다.
여	여	여					
오	오	오					① ② ③ 아 ④ 알맞게 뺀다.
유	유	유					
의	의	의					「ㅈ」은 ㅅ을 응용하면 된다. ㄱ점을 쓰고, 접필을 가볍게 ㅈ 사점을 찍는다.
워	워	워					
자	자	자					두 점의 접필과 방향에 주의 ① ② 자 ③ ①②③의 하단부가 거의 수평이 되게
쟈	쟈	쟈					
저	저	저					ㅈ 수직으로
제	제	제					
쟤	쟤	쟤					연결되듯 저 뺀다. 수직으로
쥐	쥐	쥐					

조	조	조				중심에 주의
죠	죠	죠				접필을 가볍게
주	주	주				기울기에 유의 / 연결되듯 / 접필 위치에 유의
쥬	쥬	쥬				
좌	좌	좌				비스듬히
쥐	쥐	쥐				
차	차	차				비스듬히
챠	챠	챠				
처	처	처				약간 굵게 / 수직으로
채	채	채				
체	체	체				① ② ③ ④ ⑤ 천
최	최	최				
취	취	취				
초	초	초				

추	추	추						
츄	츄	츄						
카	카	카						
커	커	커						
캐	캐	캐						
케	케	케						
콰	콰	콰						
퀴	퀴	퀴						
코	코	코						
큐	큐	큐						
타	타	타						
터	터	터						
태	태	태						
테	테	테						

거, 겨에 쓴다.
① 방향에 주의
② 가늘게 꺾는다.
③
「ㅋ」은 「ㄱ」을 쓰고 삐침점을 가볍게 건너그어 접필한다.

「ㅌ」은 ㄴ과 ㄷ을 응용하면 된다.
접필에 주의 / 작게 / 깊게 삐침.

① ② ③ ④ ⑤ 삐친다.

가볍게 접필 / 짧게 삐쳐 올릴 것

짧게

간격에 주의

퇴	퇴	퇴						
토	토	토						
투	투	투						
파	파	파						
퍼	퍼	퍼						
펴	펴	펴						
패	패	패						
폐	폐	폐						
포	포	포						
표	표	표						
푸	푸	푸						
퓨	퓨	퓨						
하	하	하						
허	허	허						

해	해	해					점은 힘 있게 누른다.
헤	헤	헤					← 너무 길지 않게
희	희	희					①②③의 사이를 알맞게 뗀다.
휘	휘	휘					윗점의 굵기와 방향에 주의
호	호	호					점은 힘 있게 누른다.
효	효	효					중심 및 가로의 간격에 주의
후	후	후					사이
휴	휴	휴					

②획은 ①획의 ○되는 곳에 접필시킨다.

①②③선이 평행되게 쓴다.

간격에 주의

④의 접필에 주의

①②③획 사이를 알맞게 뗀다.

둥글게 쓴다.

접필에 주의

꺾어서 내린다.

까	꺼	깨	께	꼬	꼬	꾸	꿰	따	떠
까	꺼	깨	께	꼬	꼬	꾸	꿰	따	떠
까	꺼	깨	께	꼬	꼬	꾸	꿰	따	떠

또	뚜	뛰	빠	뺘	빼	뿌	뽓	싸	쌰
또	뚜	뛰	빠	뺘	빼	뿌	뽓	싸	쌰
또	뚜	뛰	빠	뺘	빼	뿌	뽓	싸	쌰

쌔	씌	쏘	쑈	쓔	짜	째	쩨	쪼	쭈
쌔	씌	쏘	쑈	쓔	짜	째	쩨	쪼	쭈
쌔	씌	쏘	쑈	쓔	짜	째	쩨	쪼	쭈

각	견	겜	겹	갯	강	갈	값	곡	곤
각	견	겜	겹	갯	강	갈	값	곡	곤
각	견	겜	겹	갯	강	갈	값	곡	곤

골	곤	곰	곱	곳	공	국	균	군	굴
골	곤	곰	곱	곳	공	국	균	군	굴
골	곤	곰	곱	곳	공	국	균	군	굴

급	굿	궁	낙	년	날	냄	낫	냥	녹
급	굿	궁	낙	년	날	냄	낫	냥	녹
급	굿	궁	낙	년	날	냄	낫	냥	녹

논	놀	놈	놉	놋	농	뇨	농	눅	눈
논	놀	놈	놉	놋	농	뇨	농	눅	눈
논	놀	놈	놉	놋	농	뇨	농	눅	눈

뉼	늠	늡	늣	늉	닥	던	단	댈	담
뉼	늠	늡	늣	늉	닥	던	단	댈	담
뉼	늠	늡	늣	늉	닥	던	단	댈	담

덥	닷	댕	독	돈	돌	돔	돕	돗	동
덥	닷	댕	독	돈	돌	돔	돕	돗	동
덥	닷	댕	독	돈	돌	돔	돕	돗	동

둑	둔	둘	둠	둣	둥	뒷	락	련	랄
둑	둔	둘	둠	둣	둥	뒷	락	련	랄
둑	둔	둘	둠	둣	둥	뒷	락	련	랄

렘	랍	렷	량	록	론	롤	롬	롭	롯
렘	랍	렷	량	록	론	롤	롬	롭	롯
렘	랍	렷	량	록	론	롤	롬	롭	롯

룡	룩	룬	룰	룸	룻	룽	막	면	멜
룡	룩	룬	룰	룸	룻	룽	막	면	멜
룡	룩	룬	룰	룸	룻	룽	막	면	멜

뭡	맛	멩	맛	몇	목	문	몰	몸	몹
뭡	맛	멩	맛	몇	목	문	몰	몸	몹
뭡	맛	멩	맛	몇	목	문	몰	몸	몹

못	몽	무	문	물	뭄	뭅	뭇	뭉	박
못	몽	무	문	물	뭄	뭅	뭇	뭉	박
못	몽	무	문	물	뭄	뭅	뭇	뭉	박

변	뱀	밤	벗	병	밭	분	불	붐	붓
변	뱀	밤	벗	병	밭	분	불	붐	붓
변	뱀	밤	벗	병	밭	분	불	붐	붓

붕	붙	삭	산	샐	쉼	쉽	샷	생	숙
붕	붙	삭	산	샐	쉼	쉽	샷	생	숙
붕	붙	삭	산	샐	쉼	쉽	샷	생	숙

순	술	습	숫	숭	숯	숲	악	언	앨
순	술	습	숫	숭	숯	숲	악	언	앨
순	술	습	숫	숭	숯	숲	악	언	앨

엠	압	엿	왕	얕	앞	욱	윤	율	움
엠	압	엿	왕	얕	앞	욱	윤	율	움
엠	압	엿	왕	얕	앞	욱	윤	율	움

웁	웃	웅	웣	작	잔	잴	잠	잡	젓
웁	웃	웅	웣	작	잔	잴	잠	잡	젓
웁	웃	웅	웣	작	잔	잴	잠	잡	젓

장	잦	쥭	준	줄	줍	줏	중	착	천
장	잦	쥭	준	줄	줍	줏	중	착	천
장	잦	쥭	준	줄	줍	줏	중	착	천

찰	참	찹	챗	창	촉	춘	출	촘	춥
찰	참	찹	챗	창	촉	춘	출	촘	춥
찰	참	찹	챗	창	촉	춘	출	촘	춥

촛	총	축	춘	출	춤	춥	춧	충	각
촛	총	축	춘	출	춤	춥	춧	충	각
촛	총	축	춘	출	춤	춥	춧	충	각

갠	갈	겸	켑	캇	캉	콕	콘	콜	콥
갠	갈	겸	켑	캇	캉	콕	콘	콜	콥
갠	갈	겸	켑	캇	캉	콕	콘	콜	콥

콧	콩	쿡	쿤	쿳	탁	턴	탈	탬	탑
콧	콩	쿡	쿤	쿳	탁	턴	탈	탬	탑
콧	콩	쿡	쿤	쿳	탁	턴	탈	탬	탑

텃	탱	톡	톤	톨	톰	톱	톳	통	툭
텃	탱	톡	톤	톨	톰	톱	톳	통	툭
텃	탱	톡	톤	톨	톰	톱	톳	통	툭
툰	툴	툽	툿	퉁	퐉	팔	편	펨	팝
툰	툴	툽	툿	퉁	퐉	팔	편	펨	팝
툰	툴	툽	툿	퉁	퐉	팔	편	펨	팝

폣	팽	폭	푠	풀	폼	폽	폿	퐁	푹
폣	팽	폭	푠	풀	폼	폽	폿	퐁	푹
폣	팽	폭	푠	풀	폼	폽	폿	퐁	푹

푼	풀	품	풉	풋	학	현	헴	핼	합
푼	풀	품	풉	풋	학	현	헴	핼	합
푼	풀	품	풉	풋	학	현	헴	핼	합

헛	향	혹	혼	홀	홈	홉	홋	홑	훅
헛	향	혹	혼	홀	홈	홉	홋	홑	훅
헛	향	혹	혼	홀	홈	홉	홋	홑	훅

훈	훌	훕	훗	흉	깍	깔	껜	깰	꼭
훈	훌	훕	훗	흉	깍	깔	껜	깰	꼭
훈	훌	훕	훗	흉	깍	깔	껜	깰	꼭

끌	끕	끗	끙	끝	끽	끈	끌	딱	땐
끌	끕	끗	끙	끝	끽	끈	끌	딱	땐
끌	끕	끗	끙	끝	끽	끈	끌	딱	땐

딸	땜	뛸	뚝	뜬	뜰	뚝	뚤	뜻	뚱
딸	땜	뛸	뚝	뜬	뜰	뚝	뚤	뜻	뚱
딸	땜	뛸	뚝	뜬	뜰	뚝	뚤	뜻	뚱

빡	뻔	뻴	뺨	뺏	뽑	뻿	뿡	싹	쌀
빡	뻔	뻴	뺨	뺏	뽑	뻿	뿡	싹	쌀
빡	뻔	뻴	뺨	뺏	뽑	뻿	뿡	싹	쌀

씁	쑥	쨍	쫏	쫑	깎	껬	궄	긂	끙
씁	쑥	쨍	쫏	쫑	깎	껬	궄	긂	끙
씁	쑥	쨍	쫏	쫑	깎	껬	궄	긂	끙

넓	넜	늙	닭	닮	돐	맑	망	붉	밝
넓	넜	늙	닭	닮	돐	맑	망	붉	밝
넓	넜	늙	닭	닮	돐	맑	망	붉	밝

샀	앉	젊	흙
샀	앉	젊	흙
샀	앉	젊	흙

였 맑 흙
넓 밝 젊
넜 없 앉

가 나	라 야	즉 구	우 쥐	매 내
ㅏ의 점을 연속시켜 씀. ㅇ부분 너무 넓게 하면 힘이 없음.	두 점의 연속. ㅑ이렇게도 쓴다.	가로획과 세로획은 연속으로 쓴다. ㅅ부분에 너무 각이 지지 않도록 주의.	ㅅ획은 짧게 멈춘다. ㅈ 이렇게 ㄱ받침처럼 되어서는 안 됨.	ㅐ의 연속.

라 르	라 르	모 ㅁ	매 ㅁ	바 ㅂ
부분 확실히 연속시키며 너무 길게 하지 말 것.	가로획 사이를 고르게, 2획은 왼쪽으로 약간 돌출하여도 괜찮다.	ㅿ의 부분이 길게 나와서는 안 된다.	처럼 연속시키는 기분으로.	3,4획을 한꺼번에 연속시켜 다음으로 옮겨지도록.

서 ⋏	라 ᇀ	파 ᇁ	호 ᇂ	창조의 힘과	개척의 정신
ㅓ, ㅕ에 붙일 때 쓰이는 ㅅ.	처음 가로획과 다음 가로획을 연결하여 써서는 안 된다.	위의 가로획은 짧게 쓰고, 세로획은 아래 가로획에 연결하듯이 쓴다.	점은 무리하게 연속시키지 말 것.		
⋏	ㄹ	ㅌ	ㅎ		

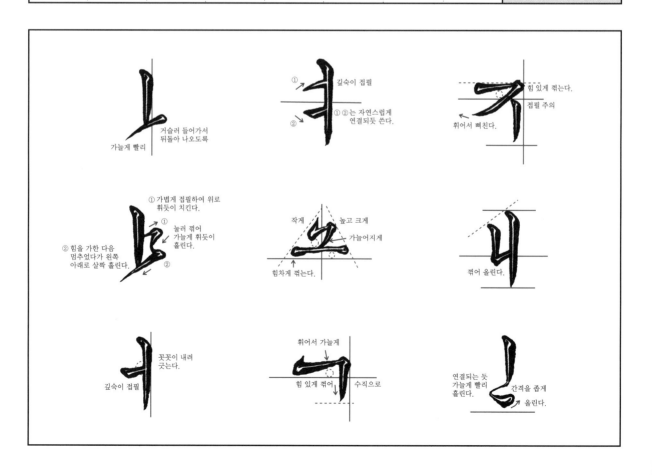

가	가	가			
게	게	게			
겨	겨	겨			
고	고	고			
국	국	국			
니	니	니			
느	느	느			
늑	늑	늑			
다	다	다			
대	대	대			
도	도	도			
득	득	득			
롸	롸	롸			

ㅏ,ㅑ,ㅣ,ㅒ에 쓴다.
가늘게 꺾는다.

ㅓ,ㅕ,ㅔ에 쓴다.
굵게 / 가늘게
끝을 멈추어 힘 있게 꺾어 뻐쳐서 다음으로 연결

ㅗ,ㅛ,ㅜ,ㅠ,ㅡ의 위에 쓴다.
가늘게 / 굵게
뻐쳐서 붙인다.

받침으로 붙여 쓴다.
힘 있게 꺾어 들어올리듯이 / 힘 있게 내린다.

ㅏ,ㅑ,ㅣ에 붙여 쓴다.
짧게

ㅜ,ㅠ의 위에 쓴다.
벌어지게

ㅓ,ㅕ 등에 쓴다.
부드럽게 흘려 붙인다.

받침으로 붙여 쓴다.
부드럽게 / 가늘게 / 둥글게
위로 눌렀다가 붓을 돌려 거둔다.

ㅏ,ㅑ,ㅣ의 왼쪽에 쓴다.
가늘게
거의 수평으로 길게 뻐친다.

ㅓ,ㅕ 등의 왼쪽에 쓴다.
조금 길게 / 가늘게
힘을 넣어 위로 짧게 가볍게 든다.

ㅗ,ㅛ,ㅜ,ㅠ,ㅡ의 위에 쓴다.
가늘게 / 수평보다 약간 높게
긋다가 들어서 멈춘다.

받침으로 쓴다.
가늘게

크	크	크			둥글게 / 가늘게 / 힘차고 예리하게 꺾을 것 · 가늘게 / 뻐쳐 올려서 연결 / 힘주어 꺾어서 / 둥글게
륵	륵	륵			
민	민	민			두 번에 쓴다. ① ② · 계속 연결하여 / 둥글게
메	메	메			
매	매	매			붓을 드는 듯 꺾는다. · 라
모	모	모			
묵	묵	묵			① 붓을 가볍게 안쪽으로 휘듯이 / ② ③ 힘주어 꺾어 내려온다. / ② 눌렀다가 꺾어서 위로 치켜 올린다. · 점을 안쪽으로
륵	륵	륵			
반	반	반			필압을 가한 다음 아래로 흘린다. / 힘 있게 긴 점을 찍는 듯이. · 를
벼	벼	벼			
뵈	뵈	뵈			ㅏ,ㅑ 등에 쓴다. · ㅜ,ㅠ,ㅡ 등에 쓴다. / 낮게 ① ② ③ ④
빅	빅	빅			
뷕	뷕	뷕			받침으로 쓴다. / 연결되는 듯 · 한 번에 쓴다. / 연결되는 듯 ① ② ③ ⑤ ⑥
뵈	뵈	뵈			

시	시	시			ㅏ,ㅑ,ㅣ 등에 쓴다. 자연스럽게 연결	새
쉬	쉬	쉬			ㅓ,ㅕ 등에 쓴다. 힘 있게 → 연결되게 겹치는 데 주의	신
셰	셰	셰			ㅗ,ㅛ,ㅜ,ㅠ 등에 쓴다. 수평으로 가볍게 접필 힘주어 점을 찍어 아래로 붓끝을 흘린다.	받침으로 쓴다. 살짝 들어 연결 부드럽게 점을 찍는다.
스	스	스				
쉬	쉬	쉬				
이	이	이			① 힘 있게 수직으로 긴 점을 찍고 약간 들어 올린다. ② 힘차게 돌려 왼쪽 반원과 겹치도록 두 번에 쓴다.	여
어	어	어				
에	에	에			① ②	우
애	애	애				
오	오	오			두 번에 쓰기	묘
우	우	우				
지	지	지			빠르고 자연스럽게 흘려 온다. ①	양
자	자	자				
쳐	쳐	쳐			한 번 또는 두 번에 쓰기	

츠	츠	츠				ㅏ,ㅑ,ㅣ 등에 쓴다.	장
즉	즉	즉					
치	치	치				ㅗ,ㅛ,ㅜ,ㅠ,ㅡ에 쓴다.	즁
처	처	처					
체	체	체				ㅓ,ㅕ에 쓴다.	받침으로 쓴다.
채	채	채					
츠	츠	츠				점은 크고 힘 있게 끝은 약간 흘린다.	출
즉	즉	즉					
키	키	키					췩
커	커	커					
케	케	케					
캐	캐	캐				겹침	중심을 맞출 것
고	고	고				ㅏ,ㅑ,ㅣ,ㅐ에 쓴다.	
쿠	쿠	쿠				「ㅋ」은 ㄱ을 쓰고 삐침점을 가볍게 건너그어 접필한다.	

티	티	티				굵게 / 짧게 / 가늘게 / 뽑아 올려서 / 둥근 모양이 되게 누른다.
래	래	래				
회	회	회				① 멈추며 힘 있게 꺾어 내린다. ② 뗀다. / 간격 주의
호	호	호				
흑	흑	흑				ㅗ,ㅛ,ㅜ,ㅠ,ㅡ에 쓴다. / 힘주어 굵게 / 가늘게 빠르게 연속
리	리	리				
긔	긔	긔				받침으로 쓴다. / 누른 다음 가볍게 들어 올려 다시 눌러 왼쪽으로 뽑아 굵게 밑선과 접필한다. / 겹쳐 꺾는다. / 빠르게 연속 / 두 번에 쓰기
쾌	쾌	쾌				
토	토	토				ㅏ,ㅣ 등에 쓴다. / ② 힘차게 자연스럽게 꺾는다. / ① 힘 있고 굵게 / ③ 붙는 기분 / 중심에 주의
흑	흑	흑				
히	히	히				ㅓ 등에 쓴다. / 부드럽게 접필
홰	홰	홰				
호	호	호				ㅗ 등에 쓴다. / 아래로 흘려 접필 // ㅡ 등에 붙여 쓴다. / 힘차게 아래로 돌린다.
흑	흑	흑				

각	길	걈	긂	갓	갗	곳	공	국	글
각	길	걈	긂	갓	갗	곳	공	국	글
각	길	걈	긂	갓	갗	곳	공	국	글

날	냄	남	낫	늘	늠	놋	농	눅	눌
날	냄	남	낫	늘	늠	놋	농	눅	눌
날	냄	남	낫	늘	늠	놋	농	눅	눌

늘	단	달	댐	뒷	돌	둣	둥	독	들
늘	단	달	댐	뒷	돌	둣	둥	독	들
늘	단	달	댐	뒷	돌	둣	둥	독	들

둣	둥	락	란	칼	램	랏	랑	록	른
둣	둥	락	란	칼	램	랏	랑	록	른
둣	둥	락	란	칼	램	랏	랑	록	른

름	롯	롱	룍	룐	룔	룡	막	만	말
름	롯	롱	룍	룐	룔	룡	막	만	말
름	롯	롱	룍	룐	룔	룡	막	만	말

맴	맘	맛	망	맞	맡	묵	물	못	몽
맴	맘	맛	망	맞	맡	묵	물	못	몽
맴	맘	맛	망	맞	맡	묵	물	못	몽

물	박	별	밥	벗	복	봄	봇	봉	북
물	박	별	밥	벗	복	봄	봇	봉	북
물	박	별	밥	벗	복	봄	봇	봉	북

삭	산	샐	삼	삽	셋	상	속	손	솔
삭	산	샐	삼	삽	셋	상	속	손	솔
삭	산	샐	삼	삽	셋	상	속	손	솔

솝	솜	솟	송	악	알	엠	암	앗	앙
솝	솜	솟	송	악	알	엠	암	앗	앙
솝	솜	솟	송	악	알	엠	암	앗	앙

앜	옥	온	올	옴	옵	옻	욱	을	웇
앜	옥	온	올	옴	옵	옻	욱	을	웇
앜	옥	온	올	옴	옵	옻	욱	을	웇

작	잴	잠	잡	잿	장	잦	죽	준	졸
작	잴	잠	잡	잿	장	잦	죽	준	졸
작	잴	잠	잡	잿	장	잦	죽	준	졸

좀	좁	종	좋	죽	준	줄	줌	줍	줏
좀	좁	종	좋	죽	준	줄	줌	줍	줏
좀	좁	종	좋	죽	준	줄	줌	줍	줏

쫑	착	찬	찰	챔	참	챗	창	찾	촉
쫑	착	찬	찰	챔	참	챗	창	찾	촉
쫑	착	찬	찰	챔	참	챗	창	찾	촉

촌	출	춤	춧	홍	축	출	춤	춧	충
촌	출	춤	춧	홍	축	출	춤	춧	충
촌	출	춤	춧	홍	축	출	춤	춧	충

칼	캄	캣	캉	곡	콤	쿡	쿳	탁	탤
칼	캄	캣	캉	곡	콤	쿡	쿳	탁	탤
칼	캄	캣	캉	곡	콤	쿡	쿳	탁	탤

탐	탑	탓	탕	톡	흔	흘	흠	흡	흣
탐	탑	탓	탕	톡	흔	흘	흠	흡	흣
탐	탑	탓	탕	톡	흔	흘	흠	흡	흣

홍	훅	흔	흘	흚	흠	흣	흥	확	활
홍	훅	흔	흘	흚	흠	흣	흥	확	활
홍	훅	흔	흘	흚	흠	흣	흥	확	활

탐	탑	탓	톡	톤	톨	톰	톳	툭	툴
탐	탑	탓	톡	톤	톨	톰	톳	툭	툴
탐	탑	탓	톡	톤	톨	톰	톳	툭	툴

홋	흥	학	한	할	햄	힘	헷	향	혹
홋	흥	학	한	할	햄	힘	헷	향	혹
홋	흥	학	한	할	햄	힘	헷	향	혹

혼	홀	홈	홉	홋	홍	훅	훈	훌	흠
혼	홀	홈	홉	홋	홍	훅	훈	훌	흠
혼	홀	홈	홉	홋	홍	훅	훈	훌	흠

흠	훗	흥	깍	꽃	끌	딸	뚝	빵	뿟
흠	훗	흥	깍	꽃	끌	딸	뚝	빵	뿟
흠	훗	흥	깍	꽃	끌	딸	뚝	빵	뿟

깄	국	굵	끟	끝	넓	넋	늙	닭	돐
깄	국	굵	끟	끝	넓	넋	늙	닭	돐
깄	국	굵	끟	끝	넓	넋	늙	닭	돐

밁	많	밝	붉	삶	삯	앉	않	잃	읊
밁	많	밝	붉	삶	삯	앉	않	잃	읊
밁	많	밝	붉	삶	삯	앉	않	잃	읊

옳	젊	짧	뚫	핥	훑
옳	젊	짧	뚫	핥	훑
옳	젊	짧	뚫	핥	훑

병 위 무

국 국 장

우리가 결국 원하는 것은 지식의 분량이 아니라 인생을

우리가 결국 원하는 것은 지식의 분량이 아니라 인생을

잘살 수 있는 지혜인 것이다. 지식에서 많은 지혜가 샘

잘살 수 있는 지혜인 것이다. 지식에서 많은 지혜가 샘

솟는 것도 사실이지만 단순한 지식의 저장은 무의미한

솟는 것도 사실이지만 단순한 지식의 저장은 무의미한

것이다. 지식은 지혜에 이르는 발판이다.

것이다. 지식은 지혜에 이르는 발판이다.

자기의 의견이나 주장을 남이 수긍하여 받아들이고

자기의 의견이나 주장을 남이 수긍하여 받아들이고

그것에 대하여 찬성할 뿐 아니라 나아가서는 행동까지도

그것에 대하여 찬성할 뿐 아니라 나아가서는 행동까지도

서슴지 않게 하는 힘을 가진 글을 설득력이 있는

서슴지 않게 하는 힘을 가진 글을 설득력이 있는

글이라고 한다.

글이라고 한다.

전언하여 듣자오니 병환이 중하다는데 사실이온지

전언하여 듣자오니 병환이 중하다는데 사실이온지

궁금합니다. 요사이는 환절기라 잘못 부주의하면

궁금합니다. 요사이는 환절기라 잘못 부주의하면

병에 걸리기 쉽사온데 어떻게 하시다가 그만 고생을

병에 걸리기 쉽사온데 어떻게 하시다가 그만 고생을

하십니가. 몸살이나 배탈 정도이면 마음을 놓겠슴

하십니가. 몸살이나 배탈 정도이면 마음을 놓겠슴

니다마는 여하튼 중한 병이 아니기를 바라옵니다.

니다마는 여하튼 중한 병이 아니기를 바라옵니다.

한동안 소식이 없사와 어디 출타하신 줄 알았는

한동안 소식이 없사와 어디 출타하신 줄 알았는

데 참으로 듣기에 놀라웠습니다. 시간 있는 대로

데 참으로 듣기에 놀라웠습니다. 시간 있는 대로

문병을 가겠으며 급한 대로 글월로 문안드리옵니다.

문병을 가겠으며 급한 대로 글월로 문안드리옵니다.

후양하고 있는 증이오니 넘무 거정하시지 까움소서. 지금은

후양하고 있는 증이오니 넘무 거정하시지 까움소서. 지금은

하였던 관계로 약간 신열이 오르는 정도입니다. 의사의 권고로

하였던 관계로 약간 신열이 오르는 정도입니다. 의사의 권고로

보내주신 굴웰 반가이 받았슙니다. 우리하게 일어 였쓰?

보내주신 굴웰 반가이 받았슙니다. 우리하게 일어 였쓰?

一九八七년 三월 十五일　　安孝俊 드림

一九八七년 三월 十五일　　安孝俊 드림

공연한 거짓을 끼쳐드려 미안합니다. 그럼 이만 적겠습니다.

공연한 거짓을 끼쳐드려 미안합니다. 그럼 이만 적겠습니다.

심신이 상쾌하여 마음련 지장이 없사오니 안심하십시오.

심신이 상쾌하여 마음련 지장이 없사오니 안심하십시오.

남의 잘못에 대해서 관대하라! 오늘 저지른 남의 잘

못은 어제의 내 잘못이었던 것을 생각하라! 잘못이 없는

사람은 하나도 없다. 완전하지 못한 것이 사람이라는

점을 생각하고 진정으로 대해 주지 않으면 안 된다.

단편 소설의 특질이 무엇이냐 하는 문제는 그 설명이

단편 소설의 특질이 무엇이냐 하는 문제는 그 설명이

간단하지가 않다. 세상 모든 문물이 다 그렇듯이 이

간단하지가 않다. 세상 모든 문물이 다 그렇듯이 이

문학의 내용이나 형식도 시대의 변천을 따라서 변모하

문학의 내용이나 형식도 시대의 변천을 따라서 변모하

는 것이기 때문에 어느 한정된 표준을 세워 그것만이

는 것이기 때문에 어느 한정된 표준을 세워 그것만이

절대적인 것이라고 단안을 내리기는 어려운 일이다.

절대적인 것이라고 단안을 내리기는 어려운 일이다.

학생 시대는 실로 두 번 맞이하기 어려운 꽃다운 시절이요,

학생 시대는 실로 두 번 맞이하기 어려운 꽃다운 시절이요,

또한 중요한 시절인 동시에 인생의 청춘기에 해당한다.

또한 중요한 시절인 동시에 인생의 청춘기에 해당한다.

이 청춘기가 지고 있는 굳센 생명력, 예민한 감수성, 왕성한

이 청춘기가 지고 있는 굳센 생명력, 예민한 감수성, 왕성한

기억력, 풍부한 상상력, 불 같은 정의감, 강철 같은 투지,

기억력, 풍부한 상상력, 불 같은 정의감, 강철 같은 투지,

무한한 감격, 순박한 우애, 이러한 한없이 키중한 제 능력

무한한 감격, 순박한 우애, 이러한 한없이 키중한 제 능력

과 성정은 하늘이 청춘에게만 부여한 선물이며 청춘과

과 성정은 하늘이 청춘에게만 부여한 선물이며 청춘과

함께 사라지면 다시는 회복할 수 없는 것이다. 이러한

함께 사라지면 다시는 회복할 수 없는 것이다. 이러한

키중한 기회를 놓치지 말자. 매사 소홀히 말라.

키중한 기회를 놓치지 말자. 매사 소홀히 말라.

시간이 언제나 당신을 기다리고 있다고 생각지 말라!

시간이 언제나 당신을 기다리고 있다고 생각지 말라!

게을리 걸어도 결국 목적지에 도달할 날이 있을 것이

게을리 걸어도 결국 목적지에 도달할 날이 있을 것이

라는 생각은 잘못이다. 하루하루 전력을 다하지 않고

라는 생각은 잘못이다. 하루하루 전력을 다하지 않고

는 그날의 보람이 없을 것이며 동시에 최후의 목표에

는 그날의 보람이 없을 것이며 동시에 최후의 목표에

능히 도달하지 못할 것이다. 부모의 유산이 적다고

한탄하지 말라! 세월은 누구에게나 평등하게 주어진

자본금이다. 이것을 유용하게 이용하고 못하고에

그 사람의 장래가 결정된다.

사람은 목적과 신념이 없이는 행복하게 될 수 없다.

사람은 목적과 신념이 없이는 행복하게 될 수 없다.

사람은 무엇이건 하나의 목표 아래 살아가고 있고

사람은 무엇이건 하나의 목표 아래 살아가고 있고

그것이 옳다고 생각함으로씨 행복을 느끼는 것이다.

그것이 옳다고 생각함으로씨 행복을 느끼는 것이다.

그렇기 때문에 인생은 어떤 목표를 세우고 그 목표

그렇기 때문에 인생은 어떤 목표를 세우고 그 목표

에 대해서 신념을 가지고 살아 나갈 것이 필요하다.

에 대해서 신념을 가지고 살아 나갈 것이 필요하다.

누구나 다 좀 더 좋은 일을 할 수 있는 것이다.

누구나 다 좀 더 좋은 일을 할 수 있는 것이다.

마음에는 있으면서 막상 실행에 옮기지 못함은

마음에는 있으면서 막상 실행에 옮기지 못함은

노력이 부족한 까닭이다.

노력이 부족한 까닭이다.

않는다면, 스스로 만족하기란 그리 힘든 일이 아니다.

보이기에 더 애를 쓴다. 남에게 행복하게 보이려고 애쓰지만

사람들은 자기가 행복하기를 원하는 것보다, 남에게 행복하게

이솝 (기원전 620?~560?)

〈이솝 우화〉의 작자로 알려진 고대 그리스의 우화 작가. 본래의 신분은 노예였는데, 노예에서 풀려나 여기저기 떠돌며 사람들에게 우화를 들려 줘 큰 인기를 모았다고 한다. 이솝은 '아이소포스'의 영어식 표기임.

제대로 쓰지도 않는 재산을 가지고 있는 것은 결국

제대로 쓰지도 않는 재산을 가지고 있는 것은 결국

한 푼도 가지고 있지 않은 것이나 다를 바 없다.

한 푼도 가지고 있지 않은 것이나 다를 바 없다.

살찐 노예가 되느니 차라리 굶어 죽는 한이

살찐 노예가 되느니 차라리 굶어 죽는 한이

있더라도 자유를 누리는 것이 훨씬 값지다.

있더라도 자유를 누리는 것이 훨씬 값지다.

공자 (기원전 551~479)

 중국 춘추 시대 노나라의 사상가 · 학자. 인(仁)을 정치와 윤리의 이상으로 삼는 도덕주의를 설파하며, 3,000여 명의 제자를 길러 내었다. 공자의 사상은 그의 제자들이 엮은 〈논어〉에 잘 나타나 있다.

예가 아니면 보지 말고, 예가 아니면 듣지 말고,

예가 아니면 보지 말고, 예가 아니면 듣지 말고,

예가 아니면 행하지 마라.

예가 아니면 행하지 마라.

지혜로운 사람은 미혹되지 않고, 어진 사람은 근심

지혜로운 사람은 미혹되지 않고, 어진 사람은 근심

하지 않으며, 용기 있는 사람은 두려워하지 않는다.

하지 않으며, 용기 있는 사람은 두려워하지 않는다.

소크라테스 (기원전 470?~399)

플라톤, 아리스토텔레스와 함께 고대 그리스 철학을 대표하는 인물이다.
문답을 통해 청년의 무지를 깨닫게 하며 참다운 진리를 탐구하였으나,
'신을 모독하고 청년들을 타락시켰다'는 죄명으로 독배(毒杯)를 받았다.

너 자신을 알라. / 악법도 법이다.

너 자신을 알라. / 악법도 법이다.

죽음이란 영원히 잠을 자는 것과 같다.

죽음이란 영원히 잠을 자는 것과 같다.

어려서는 겸손해라. 젊어서는 온화해라.

어려서는 겸손해라. 젊어서는 온화해라.

장년에는 공정해라. 늙어서는 신중해라.

장년에는 공정해라. 늙어서는 신중해라.

아리스토텔레스 (기원전 384~322)

 고대 그리스의 철학자. 플라톤의 제자이자 알렉산더 대왕의 스승이다.
소요학파(逍遙學派)를 세워 '학문으로서의 철학'의 기틀을 마련하였으며,
중세 스콜라 철학 등 후세의 학문에 큰 영향을 끼쳤다.

인간은 태어날 때부터 사회적 동물이다.

인간은 태어날 때부터 사회적 동물이다.

어진 사람은 적에게서 많은 것을 배운다.

어진 사람은 적에게서 많은 것을 배운다.

친구란 두 신체에 깃든 하나의 영혼이다.

친구란 두 신체에 깃든 하나의 영혼이다.

불행은 진정한 친구가 아닌 자를 가려 준다.

불행은 진정한 친구가 아닌 자를 가려 준다.

카이사르 (기원전 100~44)

 로마의 군인 · 정치가. 폼페이우스, 크라수스와 함께 제1차 삼두 정치를
수립하였다. 이후 1인 독재관이 되어 여러 개혁 사업을 추진하였으나,
공화 정치를 옹호한 브루투스 등에게 암살되었다.

주사위는 던져졌다. / 왔노라, 보았노라, 이겼노라.

주사위는 던져졌다. / 왔노라, 보았노라, 이겼노라.

나는 반역은 좋아하지만 반역자는 싫어한다.

나는 반역은 좋아하지만 반역자는 싫어한다.

누구나 현실을 볼 수 있는 것은 아니다. 대부분의

누구나 현실을 볼 수 있는 것은 아니다. 대부분의

사람은 자신이 보고 싶은 현실만을 본다.

사람은 자신이 보고 싶은 현실만을 본다.

단테 (1265~1321)

 이탈리아의 시인 · 신앙인. 피렌체의 당파 싸움에 휘말려 인생의 절반을 유랑하며 보냈다. 장편 서사시 〈신곡〉을 비롯하여 〈신생〉〈향연〉 등의 작품을 남겨 중세의 정신을 종합한 르네상스의 선구자로 평가받는다.

역경에 처했을 때 행복한 나날을 그리워하는 것만큼

역경에 처했을 때 행복한 나날을 그리워하는 것만큼

고통스러운 일은 없다.

고통스러운 일은 없다.

현명한 사람에게는 하루하루가 새 삶이다.

현명한 사람에게는 하루하루가 새 삶이다.

오늘이라는 날은 두 번 다시 오지 않음을 잊지 마라.

오늘이라는 날은 두 번 다시 오지 않음을 잊지 마라.

세 종 대 왕 (1397~1450)

 조선의 제4대 왕. '훈민정음'을 창제하고, 측우기·해시계 등의 과학 기구를 제작하였으며, 4군 6진을 개척하고 쓰시마 섬을 정벌하는 등 다방면에서 업적을 쌓았다. 우리 역사상 최고의 성군으로 꼽힌다.

어찌 나 같은 사람으로서 책을 백 번도 안 읽겠는가?

어찌 나 같은 사람으로서 책을 백 번도 안 읽겠는가?

남을 너그럽게 받아들이는 사람은 항상 사람들의

남을 너그럽게 받아들이는 사람은 항상 사람들의

마음을 얻게 되고, 위엄과 무력으로 엄하게

마음을 얻게 되고, 위엄과 무력으로 엄하게

다스리는 자는 항상 사람들의 노여움을 사게 된다.

다스리는 자는 항상 사람들의 노여움을 사게 된다.

레오나르도 다빈치 (1452~1519)

 이탈리아의 미술가 · 건축가 · 과학자 · 철학자. 르네상스 시대를 대표하는
예술가이다. 〈모나리자〉〈최후의 만찬〉 등의 그림을 남겼으며, 천문학 ·
물리학 · 음악 등 다양한 분야에서 천재성을 드러냈다.

보람 있게 보낸 하루가 편안한 잠을 가져다주듯이,

보람 있게 보낸 하루가 편안한 잠을 가져다주듯이,

값지게 쓰여진 인생은 편안한 죽음을 가져다준다.

값지게 쓰여진 인생은 편안한 죽음을 가져다준다.

식욕 없는 식사가 건강에 해롭듯이,

식욕 없는 식사가 건강에 해롭듯이,

의욕이 동반되지 않은 공부는 기억을 해친다.

의욕이 동반되지 않은 공부는 기억을 해친다.

미켈란젤로 (1475~1564)

이탈리아 르네상스 시대의 예술가. 조각·회화·건축에 뛰어났으며, 시인이기도 했다. 〈다비드〉 〈피에타〉 등의 조각과, 시스티나 성당의 천장화 〈천지 창조〉, 벽화 〈최후의 심판〉 등의 그림을 남겼다.

나에게 있어서 조각이란 돌을 깨뜨려 그 안에 갇혀

나에게 있어서 조각이란 돌을 깨뜨려 그 안에 갇혀

있는 사람을 꺼내는 작업이다.

있는 사람을 꺼내는 작업이다.

만일 슬픔과 고통이 사람을 죽게 한다면, 나는 이미

만일 슬픔과 고통이 사람을 죽게 한다면, 나는 이미

오래전에 세상을 떠났을 것이다.

오래전에 세상을 떠났을 것이다.

이황 (1501~1570)

조선 시대의 문신·유학자. 호는 퇴계. 성리학의 체계를 집대성했으며,
이기 이원론(理氣二元論), 사칠론(四七論)을 주장했다. 저서에 〈퇴계전서〉
〈주자서절요〉 등이 있다.

근심 속에 낙이 있고, 낙 가운데 근심이 있다.

근심 속에 낙이 있고, 낙 가운데 근심이 있다.

부귀는 뜬 연기와 같고, 명예는 나는 파리와 같다.

부귀는 뜬 연기와 같고, 명예는 나는 파리와 같다.

알면서 실천하지 않는 것은 참된 앎이 아니다.

알면서 실천하지 않는 것은 참된 앎이 아니다.

낮에 읽은 것을 밤에 반드시 사색하라.

낮에 읽은 것을 밤에 반드시 사색하라.

이 이 (1536~1584)

이황과 함께 조선 성리학의 양대 산맥을 이룬 유학자로, 사임당 신씨의
아들이다. 서경덕의 학설을 이어받아 주기론(主氣論)을 주장하였으며,
〈율곡전서〉〈성학집요〉〈격몽요결〉 등의 저서를 남겼다. 호는 율곡.

천하의 모든 물건 중에는 내 몸보다 더 소중한 것이

천하의 모든 물건 중에는 내 몸보다 더 소중한 것이

없다. 그런데 이 몸은 부모가 주신 것이다.

없다. 그런데 이 몸은 부모가 주신 것이다.

물욕은 흔들리는 그릇 속의 물이다. 흔들림이 그치

물욕은 흔들리는 그릇 속의 물이다. 흔들림이 그치

기만 하면, 물은 차츰 맑아져서 처음과 같아진다.

기만 하면, 물은 차츰 맑아져서 처음과 같아진다.

이순신 (1545~1598)

거북선을 제작한, 조선 선조 때의 명장. 임진왜란 때 옥포 · 당항포 ·
한산도 등지에서 승리하며 큰 공을 세웠으나, 노량 해전에서 적의
유탄에 맞아 전사했다. 〈난중일기〉와 여러 편의 시조를 남겼다.

죽고자 하면 살고, 살고자 하면 죽는다.

죽고자 하면 살고, 살고자 하면 죽는다.

장부가 세상에 나서 쓰일진대, 목숨을 다해 충성을

장부가 세상에 나서 쓰일진대, 목숨을 다해 충성을

바칠 것이요, 만일 쓰이지 않으면 물러가 밭 가는

바칠 것이요, 만일 쓰이지 않으면 물러가 밭 가는

농부가 된다 해도 또한 족할 것이다.

농부가 된다 해도 또한 족할 것이다.

셰익스피어 (1564~1616)

영국의 극작가 · 시인. 비극 〈햄릿〉 〈맥베스〉 〈오셀로〉 〈리어 왕〉,
희극 〈베니스의 상인〉 〈한여름 밤의 꿈〉, 역사극 〈헨리 8세〉 등
인간 세계의 갖가지 희극 · 비극을 그린 많은 명작을 남겼다.

여자는 약하나 어머니는 강하다.

여자는 약하나 어머니는 강하다.

험한 언덕을 오르려면 처음에는 천천히 걸어야 한다.

험한 언덕을 오르려면 처음에는 천천히 걸어야 한다.

죽음이 다가오는 것을 그처럼 두려워한다는 것은

죽음이 다가오는 것을 그처럼 두려워한다는 것은

바로 생전의 사악한 생활의 증거이다.

바로 생전의 사악한 생활의 증거이다.

데카르트 (1596~1650)

 프랑스의 철학자 · 수학자 · 물리학자. 근대 철학의 아버지라 불린다.
모든 것을 회의(懷疑)한 다음, 이처럼 회의하고 있는 자기 존재를 명석
하고 분명한 진리라고 보았다. 해석 기하학의 창시자이기도 하다.

나는 생각한다. 그러므로 나는 존재한다.

나는 생각한다. 그러므로 나는 존재한다.

결단을 내리지 않는 것이야말로 최대의 해악이다.

결단을 내리지 않는 것이야말로 최대의 해악이다.

마음의 고통은 육체의 고통보다 더 괴롭다. 마음의

마음의 고통은 육체의 고통보다 더 괴롭다. 마음의

갈증은 물을 마신다고 해서 사라지지 않는다.

갈증은 물을 마신다고 해서 사라지지 않는다.

페스탈로치 (1746~1827)

스위스의 교육가. 루소의 영향을 받아 농민 학교·고아원 등을 세우며
교육 사업에 일생을 바쳤다. 신체·지능·도덕의 조화로운 발달을
교육의 목표로 삼았으며, 사회 개혁의 근본 기능을 교육에서 구했다.

가정은 도덕의 학교이다.

가정은 도덕의 학교이다.

교육은 사회를 개혁하기 위한 수단이다.

교육은 사회를 개혁하기 위한 수단이다.

교육의 목표는 머리와 손과 가슴, 즉 지식과 기술과

교육의 목표는 머리와 손과 가슴, 즉 지식과 기술과

도덕의 세 가지가 두루 조화된 전인 형성에 있다.

도덕의 세 가지가 두루 조화된 전인 형성에 있다.

괴테 (1749~1832)

독일 고전주의를 대표하는 세계적인 대문호. 주로 자기 고백과 참회를 담은 작품을 썼다. 소설 〈젊은 베르테르의 슬픔〉 〈빌헬름 마이스터의 편력 시대〉, 희곡 〈파우스트〉, 자서전 〈시와 진실〉 등이 유명하다.

선을 행하는 데는 나중이라는 말이 필요 없다.

선을 행하는 데는 나중이라는 말이 필요 없다.

몸가짐은 각자가 자기의 모습을 비추는 거울이다.

몸가짐은 각자가 자기의 모습을 비추는 거울이다.

애인의 결점을 아름다움으로 생각하지 않는다면,

애인의 결점을 아름다움으로 생각하지 않는다면,

그것은 사랑하지 않는다는 증거이다.

그것은 사랑하지 않는다는 증거이다.

나폴레옹 (1769~1821)

 프랑스의 군인 · 황제. 프랑스 혁명 후 제1통령이 되어 국정을 정비하고
법전을 편찬하는 등 개혁 정치를 실시했다. 이후 황제의 자리에 올라
유럽 정복에 나섰으나, 러시아 원정에 실패하면서 몰락했다.

내 사전에 불가능이란 말은 없다.

내 사전에 불가능이란 말은 없다.

승리를 원한다면 모든 것을 걸어야 한다.

승리를 원한다면 모든 것을 걸어야 한다.

숙고할 시간을 가져라. 그러나 일단 행동할 시간이

숙고할 시간을 가져라. 그러나 일단 행동할 시간이

되면 생각을 멈추고 돌진하라.

되면 생각을 멈추고 돌진하라.

베토벤 (1770~1827)

독일의 작곡가. 30세 무렵부터 귓병으로 귀가 잘 들리지 않게 되었으나
불굴의 의지로 극복하여 수많은 걸작을 남겼다. 교향곡 〈운명〉〈전원〉,
피아노 소나타 〈비창〉〈월광〉 등이 유명하다.

나는 참고 견디면서 생각한다. 모든 불행은 뭔지

나는 참고 견디면서 생각한다. 모든 불행은 뭔지

모르지만 좋은 것을 동반한다고.

모르지만 좋은 것을 동반한다고.

훌륭한 인간의 특징은 불행하고 쓰라린 환경에서도

훌륭한 인간의 특징은 불행하고 쓰라린 환경에서도

끈기 있게 참고 견디는 것이다.

끈기 있게 참고 견디는 것이다.

링컨 (1809~1865)

미국의 제16대 대통령. 가난한 집안에서 태어나 학교도 제대로 다니지 못했으나 독학으로 변호사가 되었다. 대통령이 된 뒤에는 남북 전쟁에서 북군을 승리로 이끌며 노예 해방을 선언했다.

만나는 사람마다 교육의 기회로 삼아라.

만나는 사람마다 교육의 기회로 삼아라.

미래의 좋은 점은 한 번에 하루씩만 온다는 것이다.

미래의 좋은 점은 한 번에 하루씩만 온다는 것이다.

국민의, 국민에 의한, 국민을 위한 정부는 이 땅에서

국민의, 국민에 의한, 국민을 위한 정부는 이 땅에서

영원히 사라지지 않을 것이다.

영원히 사라지지 않을 것이다.

다윈 (1809~1882)

영국의 생물학자. 남반구의 화석 및 생물을 연구하여 생물의 진화를 주장하고, 자연 선택설에 의한 진화론을 발표하였다. 〈종(種)의 기원〉 〈가축 및 재배 식물의 변이〉 등의 저서를 남겼다.

강한 자가 살아남는 것이 아니다. 현명한 자가 살아

강한 자가 살아남는 것이 아니다. 현명한 자가 살아

남는 것도 아니다. 변화하는 자가 살아남는다.

남는 것도 아니다. 변화하는 자가 살아남는다.

생존 경쟁에 대한 자연 도태로 인하여 모든 생물은

생존 경쟁에 대한 자연 도태로 인하여 모든 생물은

적자생존의 원칙에 따라 진화된다.

적자생존의 원칙에 따라 진화된다.

톨스토이 (1828~1910)

 도스토옙스키와 함께 19세기 러시아 문학을 대표하는 세계적인 문호. 당시 러시아의 사회 모순을 리얼하게 그리고 구도적(求道的)인 내면 세계를 드러냈다. 〈부활〉〈전쟁과 평화〉 등의 작품을 남겼다.

다른 사람이 자신에 대해 어떤 말을 할까 항상 귀

다른 사람이 자신에 대해 어떤 말을 할까 항상 귀

기울이는 사람은 결코 마음의 평안을 얻지 못한다.

기울이는 사람은 결코 마음의 평안을 얻지 못한다.

우리는 가난을 예찬하지는 않는다. 그러나 가난에

우리는 가난을 예찬하지는 않는다. 그러나 가난에

굴하지 않는 사람은 예찬한다.

굴하지 않는 사람은 예찬한다.

마크 트웨인 (1835~1910)

 미국의 소설가. '미국 현대 문학의 효시'로 평가받는다. 작가로서뿐만 아니라 사회 비평가로도 크게 활약했다. 〈톰 소여의 모험〉〈허클베리 핀의 모험〉〈도금 시대〉〈왕자와 거지〉 등의 작품이 유명하다.

나는 천국이 어떻고 지옥이 어떻다는 등 말하고

나는 천국이 어떻고 지옥이 어떻다는 등 말하고

싶지 않아요. 양쪽에 다 내 친구가 있거든요.

싶지 않아요. 양쪽에 다 내 친구가 있거든요.

미국을 발견한 것은 멋진 일이었지만, 그 옆을 그냥

미국을 발견한 것은 멋진 일이었지만, 그 옆을 그냥

지나쳐 갔더라면 더욱 멋졌을 것이다.

지나쳐 갔더라면 더욱 멋졌을 것이다.

에디슨 (1847~1931)

 미국의 발명가. 전화기·축음기·백열전등·영화 촬영 기계·알칼리 축전지 등을 발명하는 등 끊임없이 연구에 매진했다. 1,300건이 넘는 특허를 얻어 '발명왕'이라 불린다.

천재는 99%의 땀과 1%의 영감으로 이루어진다.

천재는 99%의 땀과 1%의 영감으로 이루어진다.

자신감은 성공으로 이끄는 제1의 비결이다.

자신감은 성공으로 이끄는 제1의 비결이다.

성공이란 그 결과로 측정하는 게 아니라, 그것에

성공이란 그 결과로 측정하는 게 아니라, 그것에

소비한 노력의 총계로 따져야 한다.

소비한 노력의 총계로 따져야 한다.

김구 (1876~1949)

독립운동가·정치가. 호는 백범. 대한민국 임시 정부에서 활동하며
독립운동에 힘썼고, 8·15 광복 이후에는 민족 통일 운동을 전개하며
평생을 나라에 헌신했다. 저서에 〈백범일지〉가 있다.

우리나라가 독립하여 정부가 생기거든 그 집의 뜰을

우리나라가 독립하여 정부가 생기거든 그 집의 뜰을

쓸고 유리창을 닦는 일을 해 보고 죽게 하소서!

쓸고 유리창을 닦는 일을 해 보고 죽게 하소서!

얼굴이 잘생긴 것은 몸이 건강한 것만 못하고,

얼굴이 잘생긴 것은 몸이 건강한 것만 못하고,

몸이 건강한 것은 마음이 바른 것만 못하다.

몸이 건강한 것은 마음이 바른 것만 못하다.

안중근 (1879~1910)

 독립운동가 · 교육가. 삼흥 · 돈의 학교를 세우는 등 인재 양성에 힘쓰다가
연해주로 망명하여 의병 운동에 참가하고, 1909년 만주의 하얼빈 역에서
일제 침략의 우두머리인 이토 히로부미를 사살하였다.

하루라도 글을 읽지 않으면 입안에 가시가 돋는다.

하루라도 글을 읽지 않으면 입안에 가시가 돋는다.

백 번 참는 집안에 태평과 화목이 있다.

백 번 참는 집안에 태평과 화목이 있다.

우리 동포 형제 자매들아, 이 공업을 절대 잊지

우리 동포 형제 자매들아, 이 공업을 절대 잊지

마라. 만세, 만세, 대한 독립 만세.

마라. 만세, 만세, 대한 독립 만세.

아인슈타인 (1879~1955)

독일 태생의 미국 이론 물리학자. '특수 상대성 원리', '일반 상대성 원리', '통일장 이론' 등을 발표하며 세계적인 물리학자로 이름을 높였다. 1921년에 노벨 물리학상을 수상했다.

재능에는 한계가 있지만, 노력에는 한계가 없다.

재능에는 한계가 있지만, 노력에는 한계가 없다.

무언가를 배우는 데 체험만큼 좋은 것은 없다.

무언가를 배우는 데 체험만큼 좋은 것은 없다.

한 번도 실수를 해 보지 않은 사람은

한 번도 실수를 해 보지 않은 사람은

한 번도 새로운 것을 시도한 적이 없는 사람이다.

한 번도 새로운 것을 시도한 적이 없는 사람이다.

피카소 (1881~1973)

에스파냐에서 태어나 프랑스에서 활동한 입체파 화가.
대벽화 〈게르니카〉와 〈아비뇽의 아이들〉 〈전쟁과 평화〉 등
3,500여 점의 그림과 700여 점의 조각품을 남겼다.

창조의 모든 행위는 파괴에서 시작된다.

창조의 모든 행위는 파괴에서 시작된다.

단 한 획을 긋더라도 그림에는 광기가 있어야 한다.

단 한 획을 긋더라도 그림에는 광기가 있어야 한다.

나는 항상 내가 할 수 없는 것을 한다. 그렇게 하면

나는 항상 내가 할 수 없는 것을 한다. 그렇게 하면

할 수 있게 되기 때문이다.

할 수 있게 되기 때문이다.

채플린 (1889~1977)

영국 태생의 미국 배우 · 감독 · 제작자. 콧수염과 모닝코트, 중절모자, 짧은 지팡이 등의 우스꽝스러운 모습으로 세계적인 인기를 얻었다. 〈황금광 시대〉 〈모던 타임스〉 〈독재자〉 등의 영화를 남겼다.

나는 비극을 사랑한다. 비극의 밑바닥에는 언제나

나는 비극을 사랑한다. 비극의 밑바닥에는 언제나

어떤 아름다움이 있으므로 비극을 사랑한다.

어떤 아름다움이 있으므로 비극을 사랑한다.

나에게 있어 영화는 곧 인생이다. 나는 온 세계

나에게 있어 영화는 곧 인생이다. 나는 온 세계

사람들에게 웃음으로 희망을 되찾아 주고 싶다.

사람들에게 웃음으로 희망을 되찾아 주고 싶다.

생 텍 쥐 페 리 (1900~1944)

세계적인 베스트셀러 〈어린 왕자〉를 쓴 프랑스의 소설가이자 비행사.
자신의 체험을 바탕으로 인간의 아름다움과 고귀함 등을 작품에 녹여
냈다. 그 밖의 작품에 〈인간의 대지〉 〈야간 비행〉 등이 있다.

사랑이란 서로 마주 보는 것이 아니라 함께 같은

사랑이란 서로 마주 보는 것이 아니라 함께 같은

방향을 바라보는 것이다.

방향을 바라보는 것이다.

부모님이 우리의 어린 시절을 꾸며 주셨으니 우리는

부모님이 우리의 어린 시절을 꾸며 주셨으니 우리는

부모님의 말년을 아름답게 꾸며 드려야 한다.

부모님의 말년을 아름답게 꾸며 드려야 한다.

디즈니 (1901~1966)

 미국의 만화 영화 제작자. 장편 만화 영화 〈미키 마우스〉와 〈백설 공주〉 〈판타지아〉 〈정글북〉 등으로 크게 성공하였고, 〈사막은 살아 있다〉 등의 동물 기록 영화도 제작하였다. 디즈니랜드를 건설하기도 했다.

내 상상력이 내 현실을 만들어 낸다.

내 상상력이 내 현실을 만들어 낸다.

꿈을 꿀 수 있다면, 그 꿈을 이룰 수도 있다.

꿈을 꿀 수 있다면, 그 꿈을 이룰 수도 있다.

인생에서 경험한 모든 역경과 고통이 나를 올곧게,

인생에서 경험한 모든 역경과 고통이 나를 올곧게,

그리고 강하게 만들어 주었다.

그리고 강하게 만들어 주었다.

테레사 수녀 (1910~1997)

 유고슬라비아 태생의 인도 수녀. '마더 테레사'라고 불린다. 인도 캘커타에 '사랑의 선교회'를 설립하여 빈민·고아·나병 환자를 구호하는 데 평생을 헌신했다. 1979년 노벨 평화상을 받았다.

고독감과 소외감은 가장 비참한 빈곤이다.

고독감과 소외감은 가장 비참한 빈곤이다.

나는 성공을 달라고 기도하지 않고 성실을 요청한다.

나는 성공을 달라고 기도하지 않고 성실을 요청한다.

우리는 위대한 일을 할 수 없다. 다만 위대한

우리는 위대한 일을 할 수 없다. 다만 위대한

사랑으로 작은 일을 할 수 있을 뿐이다.

사랑으로 작은 일을 할 수 있을 뿐이다.

1만 석 이상의 재산은 사회에 돌려준다. 주변 100리

1만 석 이상의 재산은 사회에 돌려준다. 주변 100리

안에 굶어 죽는 사람이 없게 한다. 흉년에 논을 사지

안에 굶어 죽는 사람이 없게 한다. 흉년에 논을 사지

않는다. 나그네 대접을 후하게 한다. 파장에 물건을

않는다. 나그네 대접을 후하게 한다. 파장에 물건을

사지 않는다. 벼슬은 진사 이상 하지 않는다. 시집온

사지 않는다. 벼슬은 진사 이상 하지 않는다. 시집온

*이 책의 특성상 가훈을 부분적으로 발췌하여 실었으며,
독자 일반의 이해를 돕고자 오늘날에 맞게 글을 다듬었음을 밝힙니다.

우리나라 명가 가훈 쓰기 105

며느리는 3년 동안 무명옷만 입어야 한다. -경주 최씨 가훈

며느리는 3년 동안 무명옷만 입어야 한다.

썩은 새끼로 말을 다루듯 조심하고, 마른 나뭇가지에

썩은 새끼로 말을 다루듯 조심하고, 마른 나뭇가지에

매달리듯 조심하라. 나아갈 때에 물러설 줄을 알고,

매달리듯 조심하라. 나아갈 때에 물러설 줄을 알고,

편안할 때에 위태로움을 생각하면 재앙이 없으리라.

편안할 때에 위태로움을 생각하면 재앙이 없으리라.

-경주 이씨 가훈

세 가지 해야 할 일은 의지를 바르게 가지고, 언행을

세 가지 해야 할 일은 의지를 바르게 가지고, 언행을

한결같이 하고, 모든 사물의 이치를 분명히 분별하라.

한결같이 하고, 모든 사물의 이치를 분명히 분별하라.

세 가지 하지 말아야 할 일은 자기가 하고자 하지 않는

세 가지 하지 말아야 할 일은 자기가 하고자 하지 않는

일을 남에게 베풀려 하지 말고, 노여움을 간직하거나

일을 남에게 베풀려 하지 말고, 노여움을 간직하거나

원망을 마음속에 품지 말고, 잘못을 거듭하지 마라.

원망을 마음속에 품지 말고, 잘못을 거듭하지 마라.

세 가지 살필 일은 남을 위한 일에 진실을 다했는지,

세 가지 살필 일은 남을 위한 일에 진실을 다했는지,

친구에게 신의를 지켰는지, 부모와 스승이 가르쳐 준

친구에게 신의를 지켰는지, 부모와 스승이 가르쳐 준

일을 잘 익히고 있는지를 생각하라. —전주 이씨 가훈

일을 잘 익히고 있는지를 생각하라.

내 몸은 곧 선조가 전하여 준 것을 물려받은 것이다.

내 몸은 곧 선조가 전하여 준 것을 물려받은 것이다.

그러므로 내 몸을 가벼이 하는 것은 곧 선조를 가벼이

그러므로 내 몸을 가벼이 하는 것은 곧 선조를 가벼이

하는 것이고, 내 몸을 욕되게 하는 것은 곧 선조를 욕

하는 것이고, 내 몸을 욕되게 하는 것은 곧 선조를 욕

되게 하는 것이다. 한번 생각을 해도 선조를 생각하여

되게 하는 것이다. 한번 생각을 해도 선조를 생각하여

우리나라 명가 가훈 쓰기 *109*

선조의 마음에 어긋남이 있을까 염려하고, 한번 말을

선조의 마음에 어긋남이 있을까 염려하고, 한번 말을

해도 선조를 생각하여 선조의 덕망에 어긋남이 있을까

해도 선조를 생각하여 선조의 덕망에 어긋남이 있을까

염려하고, 한번 행동을 해도 선조를 생각하여 선조의

염려하고, 한번 행동을 해도 선조를 생각하여 선조의

도리에 어긋남이 있을까 염려하라.

도리에 어긋남이 있을까 염려하라.　　　　-안동 장씨 가훈

어버이의 마음을 살펴 잘 봉양하라. 어른을 공경하는

어버이의 마음을 살펴 잘 봉양하라. 어른을 공경하는

마음으로 예절을 다하여 잘 섬겨라. 형제는 사랑하는

마음으로 예절을 다하여 잘 섬겨라. 형제는 사랑하는

마음을 해치지 말고 처음부터 끝까지 화합하라.

마음을 해치지 말고 처음부터 끝까지 화합하라.

부부는 화목하고 순응하는 마음으로 임해야 한다.

부부는 화목하고 순응하는 마음으로 임해야 한다.

조상의 은덕에 정성을 다하여 보답하라. 말은 참되고

조상의 은덕에 정성을 다하여 보답하라. 말은 참되고

미덥게 하라. 행실은 바르고 공손히 하라. 분노는

미덥게 하라. 행실은 바르고 공손히 하라. 분노는

가라앉히고 욕심은 삼가라. 글과 시 공부는 반드시

가라앉히고 욕심은 삼가라. 글과 시 공부는 반드시

하여야 한다. 절약하고 검소한 삶을 살아라.

하여야 한다. 절약하고 검소한 삶을 살아라.

-밀양 박씨 가훈

남자란 모름지기 옳은 것은 옳은 것으로 알고,

남자란 모름지기 옳은 것은 옳은 것으로 알고,

그른 것은 그른 것으로 분별할 줄 알아야 한다.

그른 것은 그른 것으로 분별할 줄 알아야 한다.

이야말로 사람 중에 호걸이요, 인물 중에 문장이요,

이야말로 사람 중에 호걸이요, 인물 중에 문장이요,

새들 중에 봉황이요, 짐승 중에 기린이라.

새들 중에 봉황이요, 짐승 중에 기린이라.

푸른 하늘은 머리 위에 있으나 헤아릴 수 없이 멀고,

푸른 하늘은 머리 위에 있으나 헤아릴 수 없이 멀고,

넓은 바다는 눈앞에 있으나 더없이 가깝다.

넓은 바다는 눈앞에 있으나 더없이 가깝다.

이와 같은 진리를 알고 몸가짐을 삼가면 장차 영원한

이와 같은 진리를 알고 몸가짐을 삼가면 장차 영원한

행복과 경사스러움이 있을 따름이다.

행복과 경사스러움이 있을 따름이다.　　　　　－김해 김씨 가훈

지방(紙榜) 쓰기 – 아버지

顯考學生府君 神位

(현고학생부군 신위)

顯考學生府君 神位

顯考學生府君 神位

顯考學生府君 神位

지방 쓰기 115

지방(紙榜) 쓰기 - 어머니

顯妣孺人全州李氏 神位
(현비유인전주이씨 신위)

顯妣孺人全州李氏 神位
顯妣孺人全州李氏 神位
顯妣孺人全州李氏 神位

혼례(婚禮) 봉투 쓰기

祝結婚	축결혼	祝結婚	祝結婚	祝結婚					
祝華婚	축화혼	祝華婚	祝華婚	祝華婚					
祝聖婚	축성혼	祝聖婚	祝聖婚	祝聖婚					
祝盛典	축성전	祝盛典	祝盛典	祝盛典					
賀儀	하의	賀儀	賀儀	賀儀					

상례(喪禮) 봉투 쓰기

香燭代 향촉대	香燭代	香燭代	香燭代					
奠儀 전의조	奠儀	奠儀	奠儀					
弔儀 조의	弔儀	弔儀	弔儀					
賻儀 부전의	賻儀	賻儀	賻儀					
謹弔 근조	謹弔	謹弔	謹弔					

각종 生活書式 　결근계　사직서　신원보증서　위임장

결 근 계

결	계	과장	부장
재			

사유:

기간:

위와 같은 사유로 출근하지 못하였으므로
결근계를 제출합니다.

　　　20　　년 월 일

　　　　소속:

　　　　직위:

　　　　성명:　　　　　(인)

사 직 서

소속:

직위:

성명:

사직사유:

　상기 본인은 위와 같은 사정으로 인하여
　년　월　일부로 사직하고자 하오니
선처하여 주시기 바랍니다.

　　　　20　　년　월　일

　　　　　신청인:　　　　(인)

　　　　　　　○ ○ ○ 귀하

신 원 보 증 서

본적:

주소:

직급:　　　　업 무 내 용:

성명:　　　　주민등록번호:

```
정부
수입인지
첨부란
```

　상기자가 귀사의 사원으로 재직중 5년간 본인 등이 그의
신원을 보증하겠으며, 만일 상기자가 직무수행상 범한
고의 또는 과실로 인하여 귀사에 손해를 끼쳤을 때는 신
원보증법에 의하여 피보증인과 연대배상하겠습니다.

　　　　20　　년 월 일

본　　적:

주　　소:

직　　업:　　　　관　　계:

신원보증인:　　(인)　주민등록번호:

본　　적:

주　　소:

직　　업:　　　　관　　계:

신원보증인:　　(인)　주민등록번호:

　　　　　　○ ○ ○ 귀하

위 임 장

성　　　　명:

주민등록번호:

주소 및 연락처:

　본인은 위 사람을 대리인으로 선정하고 아래의
행위 및 권한을 위임함.

위임내용:

　　　　20　　년　월　일

　　　　　위임인:　　　　(인)

　　　주민등록번호:

　　　주소 및 연락처:

 각종 生活書式 영수증 인수증 청구서 보관증

영 수 증

금액: 일금 오백만원 정 (₩5,000,000)

위 금액을 ○○대금으로 정히 영수함.

20 년 월 일

주 소:
주민등록번호:
영 수 인: (인)

○ ○ ○ 귀하

인 수 증

품 목:
수 량:

상기 물품을 정히 인수함.

20 년 월 일

인수인: (인)

○ ○ ○ 귀하

청 구 서

금액: 일금 삼만오천원 정 (₩35,000)

위 금액은 식대 및 교통비로서,
이를 청구합니다.

20 년 월 일

청구인: (인)

○○과 (부) ○ ○ ○ 귀하

보 관 증

보관품명:
수 량:

상기 물품을 정히 보관함.
상기 물품은 의뢰인 ○ ○ ○ 가
요구하는 즉시 인도하겠음.

20 년 월 일

보관인: (인)
주 소:

○ ○ ○ 귀하

각종 生活書式 **내 용 증 명 서**

1. 내용증명이란?
보내는 사람이 받는 사람에게 어떤 내용의 문서(편지)를 언제 보냈는가 하는 사실을 우체국에서 공적으로 증명하여 주는 제도로서, 이러한 공적인 증명력을 통해 민사상의 권리·의무 관계 등을 정확히 하고자 할 필요성이 있을 때 주로 이용된다. (예)상품의 반품 및 계약시, 계약 해지시, 독촉장 발송시.

2. 내용증명서 작성 요령
❶ 사용처를 기준으로 되도록 육하원칙에 따라 전달하고자 하는 내용을 알기 쉽게 작성(이면지, 뒷면에 낙서 있는 종이 등은 삼가)
❷ 내용증명서 상단 또는 하단 여백에 반드시 보내는 사람과 받는 사람의 주소, 성명을 기재하여야 함.
❸ 작성된 내용증명서는 총 3부가 필요(받는 사람, 보내는 사람, 우체국이 각각 1부씩 보관).
❹ 내용증명서 내용 안에 기재된 보내는 사람, 받는 사람과 동일하게 우편발송용 편지봉투 1매 작성.

내 용 증 명 서

받 는 사 람: ○○시 ○○구 ○○동 ○○번지
(주) ○○○○ 대표이사 김하나 귀하

보내는 사람: 서울 ○○구 ○○동 ○○번지
홍길동

상기 본인은 ○○○○년 ○○월 ○○일 귀사에서 컴퓨터 부품을 구입하였으나
상품의 내용에 하자가 발견되어……(쓰고자 하는 내용을 쓴다)

20 년 월 일

위 발송인 홍길동 (인)

보내는 사람
○○시 ○○구 ○○동 ○○번지
홍길동

우 표

받 는 사 람
○○시 ○○구 ○○동 ○○번지
(주) ○○○○ 대표이사 김하나 귀하